❷ 부드럽고 예쁜 글씨

악필 고치는
손글씨 연습

책읽는달

악필? 그래도 한번은 멋지게 손글씨!
정자체, 필기체, 펜글씨로 연습? 개성 있는
나만의 글씨체로 악필 탈출!

《악필 고치는 손글씨 연습》(1권, 2권)에서는 믿음직하고 단정한 글씨 편과 부드럽고 예쁜 글씨 편, 두 가지 스타일을 연습할 수 있도록 구성했습니다.

1권《믿음직하고 단정한 글씨》편은 자음과 모음의 균형이 잘 이루어지고 바른 글씨체의 기본이 됩니다. 비즈니스와 공문서 등에 두루 쓰기 좋은 정자체로 단정하면서도 힘이 있어, 신뢰감과 정돈된 느낌을 줍니다.

2권《부드럽고 예쁜 글씨》편은 손글씨 특유의 자연스러움을 한껏 살렸으며 간결함이 돋보이면서 귀엽고 예쁜 손글씨의 느낌을 내는 데 좋습니다.

2권《부드럽고 예쁜 글씨》에서는 '예쁘고 단정한 글씨체', '친근하고 사랑스러운 글씨체', '귀엽고 부드러운 글씨체' 등 세 개의 글씨체를 익힐 수 있습니다. 마음에 드는 서체를 골라 자기의 서체로 계발해 보세요.

또한 여러분이 따라 쓰면 좋을 사랑, 행복, 그리움에 관한 명언과 명문장들을 골라 실었습니다. 의미 없는 문장의 따라 쓰기가 아닌, 세계적 명시와 아름다운 우리나라의 시, 그리고 유명인들의 명언을 문장으로 재구성했습니다.

먼저 자음과 모음을 따라 쓰며 연습하세요.
그다음, 모음과 이중모음을 따라 써 보세요.
자음과 모음이 익숙해졌다면 받침과 겹받침을 따라 써 보세요.

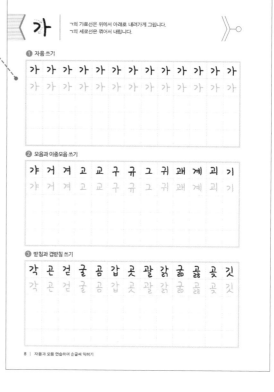

> 가
>
> ㄱ의 가로선은 위에서 아래로 내려가게 그립니다.
> ㄱ의 세로선은 꺾어서 내립니다.

❶ 자음 쓰기

| 가 | 가 | 가 | 가 | 가 | 가 | 가 | 가 | 가 | 가 | 가 | 가 | 가 |

❷ 모음과 이중모음 쓰기

| 갸 | 거 | 겨 | 고 | 교 | 구 | 규 | 그 | 귀 | 괘 | 계 | 괴 | 기 |

❸ 받침과 겹받침 쓰기

| 각 | 곤 | 걷 | 굴 | 곰 | 갑 | 곳 | 괄 | 값 | 굶 | 곬 | 곶 | 깃 |

삼의 중요한 순간에 라인이 우리에게

사랑한다는 그 자체 속에 행복을 느낌으로 해서 사랑하는 것이다.

사랑을 전하는 명언
블라즈 파스칼

베풀어 준 것으로 인해 정신적으로 건강하게 살아갈 수 있다.

어떠한 나이라도 사랑에는 약한 것이다. 그러나

젊고 순진한 가슴에는 그것이 좋은 열매를 맺는다.

'사랑을 전하는 명언과 명문장'을 따라 써 보세요. 아름다운 명시와 명언을 따라 쓰며 사랑할 때 느끼는 소중한 감정을 차곡차곡 쌓아 보고, 사랑하는 이에게 내 마음을 예쁘게 전해 보세요.

'행복과 감사를 전하는 명언과 명문장'을 따라 쓰며 순간순간 행복을 느끼며, 하루하루에 감사하며 살아요. 행복과 감사의 글을 마음에 새기며 행복을 길어 올려 보아요.

'그립고 우울한 날에 쓰는 명언과 명문장'을 따라 쓰며 끝 갈 데 없는 외로움과 슬픔을 치유하세요. 힘들과 지친 마음에 따스한 위로를 받으세요. 아득하고 막막한 삶에 힘을, 견디는 삶에 공감을 보내며, 그립고 우울한 마음들에게 따스한 커피 한 잔을 건넵니다.

차례

예쁘고 단정한 글씨체 사랑

1. 자음과 모음 연습하며 손글씨 익히기 008

❶ 자음 쓰기

❷ 모음과 이중모음 쓰기

❸ 받침과 겹받침 쓰기

2. 따라 쓰며 나만의 손글씨 완성하기 022

사랑을 전하는 명언과 명문장

친근하고 사랑스러운 글씨체 행복

1. 자음과 모음 연습하며 손글씨 익히기 042

❶ 자음 쓰기

❷ 모음과 이중모음 쓰기

❸ 받침과 겹받침 쓰기

2. 따라 쓰며 나만의 손글씨 완성하기 056

행복과 감사를 전하는 명언과 명문장

귀엽고 부드러운 글씨체

1. 자음과 모음 연습하며 손글씨 익히기 076

① 자음 쓰기

② 모음과 이중모음 쓰기

③ 받침과 겹받침 쓰기

2. 따라 쓰며 나만의 손글씨 완성하기 090

그립고 우울한 날에 쓰는 명언과 명문장

깔끔하지만 딱딱하지 않고
귀엽지만 유치하지 않은 글씨체로,
사랑스러운 느낌을 준다.
장식적인 요소를 제거하고
군더더기가 없어 쓰면서
익히기에 좋다. 획과 획이 부드럽고
안정적이므로 단정하면서도 예쁜
글씨를 쓸 수 있는 장점이 있다.

사랑한다는 것은 우리가

서로 마주 보는 것이 아니라

함께 같은 방향을

바라보는 것이다.

예쁘고
단정한 글씨체

1. 자음과 모음 **연습하며** **손글씨 익히기**	❶ 자음 쓰기 ❷ 모음과 이중모음 쓰기 ❸ 받침과 겹받친 쓰기
2. 따라 쓰며 **나만의 손글씨** **완성하기**	사랑을 전하는 명언과 명문장

친근하고
사랑스러운 글씨체

1. 자음과 모음 **연습하며** **손글씨 익히기**	❶ 자음 쓰기 ❷ 모음과 이중모음 쓰기 ❸ 받침과 겹받침 쓰기
2. 따라 쓰며 **나만의 손글씨** **완성하기**	행복과 감사를 전하는 명언과 명문장

귀엽고
부드러운 글씨체

1. 자음과 모음 **연습하며** **손글씨 익히기**	❶ 자음 쓰기 ❷ 모음과 이중모음 쓰기 ❸ 받침과 겹받침 쓰기
2. 따라 쓰며 **나만의 손글씨** **완성하기**	그립고 우울한 날에 쓰는 명언과 명문장

가

ㄱ의 가로선은 위에서 아래로 내려가게 합니다.
ㄱ의 세로선은 꺾어서 부드럽게 내립니다.

❶ 자음 쓰기

가	가	가	가	가	가	가	가	가	가	가	가	가
가	가	가	가	가	가	가	가	가	가	가	가	가

❷ 모음과 이중모음 쓰기

야	거	겨	고	교	구	규	그	귀	괘	계	괴	기
야	거	겨	고	교	구	규	그	귀	괘	계	괴	기

❸ 받침과 겹받침 쓰기

각	곤	걸	굴	곰	갑	곳	괄	값	굶	곯	곶	깃
각	곤	걸	굴	곰	갑	곳	괄	값	굶	곯	곶	깃

나 ㅣ ㄴ과 ㅏ의 간격은 좁게 합니다.
ㅏ의 가로선은 ㄴ보다 위에 위치하도록 합니다.

① 자음 쓰기

나	나	나	나	나	나	나	나	나	나	나	나	나
나	나	나	나	나	나	나	나	나	나	나	나	나

② 모음과 이중모음 쓰기

냐	너	녀	노	뇨	누	뉴	느	녜	뇌	뉘	네	니
냐	너	녀	노	뇨	누	뉴	느	녜	뇌	뉘	네	니

③ 받침과 겹받침 쓰기

낙	논	넝	눌	남	눕	낮	넣	낡	넋	낫	넓	농
낙	논	넝	눌	남	눕	낮	넣	낡	넋	낫	넓	농

다

ㄷ의 위 가로선은 왼쪽으로 나오게 긋습니다.
ㅏ의 위는 왼쪽으로 약간 기울어지게 합니다.

❶ 자음 쓰기

다	다	다	다	다	다	다	다	다	다	다	다	다
다	다	다	다	다	다	다	다	다	다	다	다	다

❷ 모음과 이중모음 쓰기

댜	더	뎌	도	됴	두	드	디	뒤	돼	대	데	되
댜	더	뎌	도	됴	두	드	디	뒤	돼	대	데	되

❸ 받침과 겹받침 쓰기

닥	돈	덜	둘	담	둡	덧	닿	닭	닳	덧	당	둑
닥	돈	덜	둘	담	둡	덧	닿	닭	닳	덧	당	둑

ㄹ의 가로선들은 반듯하게 그리지 말고 약간 기울어지게 합니다.
ㄹ의 위 가로선과 아래 가로선의 길이에 주의합니다.

① 자음 쓰기

라	라	라	라	라	라	라	라	라	라	라	라	라
라	라	라	라	라	라	라	라	라	라	라	라	라

② 모음과 이중모음 쓰기

랴	러	려	로	료	루	류	르	리	례	뤼	래	레
랴	러	려	로	료	루	류	르	리	례	뤼	래	레

③ 받침과 겹받침 쓰기

락	룬	럴	룰	람	룹	랏	렁	룩	랑	력	룸	란
락	룬	럴	룰	람	룹	랏	렁	룩	랑	력	룸	란

ㅁ의 네모는 부드럽게 그립니다.
ㅏ의 위는 약간 꺾이게 하고 가로선은 가운데에 긋습니다.

❶ 자음 쓰기

마	마	마	마	마	마	마	마	마	마	마	마	마
마	마	마	마	마	마	마	마	마	마	마	마	마

❷ 모음과 이중모음 쓰기

야	머	며	모	묘	무	유	므	위	외	매	메	미
야	머	며	모	묘	무	유	므	위	외	매	메	미

❸ 받침과 겹받침 쓰기

막	문	맏	멀	뭄	맙	멍	뭇	맑	못	맞	먼	몽
막	문	맏	멀	뭄	맙	멍	뭇	맑	못	맞	먼	몽

바

ㅂ의 네모는 빈 곳이 없도록 씁니다.
ㅏ의 위와 아래는 약간 왼쪽으로 치우치게 합니다.

① 자음 쓰기

바	바	바	바	바	바	바	바	바	바	바	바	바
바	바	바	바	바	바	바	바	바	바	바	바	바

② 모음과 이중모음 쓰기

뱌	버	벼	보	뵤	부	뷰	브	뷔	봬	뵈	배	비
뱌	버	벼	보	뵤	부	뷰	브	뷔	봬	뵈	배	비

③ 받침과 겹받침 쓰기

박	분	받	벌	밤	법	붕	벗	밟	붉	방	벗	빛
박	분	받	벌	밤	법	붕	벗	밟	붉	방	벗	빛

ㅅ의 각도에 유의합니다.
ㅏ는 위가 왼쪽으로 약간 치우치게 하되, 날카롭지 않게 내려씁니다.

❶ 자음 쓰기

사	사	사	사	사	사	사	사	사	사	사	사	사
사	사	사	사	사	사	사	사	사	사	사	사	사

❷ 모음과 이중모음 쓰기

샤	서	셔	소	쇼	수	슈	스	쉬	쇄	새	쇠	시
샤	서	셔	소	쇼	수	슈	스	쉬	쇄	새	쇠	시

❸ 받침과 겹받침 쓰기

삭	순	숨	설	슘	섭	상	숫	샀	삶	숯	샅	숲
삭	순	숨	설	슘	섭	상	숫	샀	삶	숯	샅	숲

 아 | o은 아래를 더 넓게 그립니다.
ㅏ의 가로선은 중간쯤에 위치하도록 씁니다.

1 자음 쓰기

아	아	아	아	아	아	아	아	아	아	아	아	아
아	아	아	아	아	아	아	아	아	아	아	아	아

2 모음과 이중모음 쓰기

야	어	여	오	요	우	유	으	위	왜	의	예	이
야	어	여	오	요	우	유	으	위	왜	의	예	이

3 받침과 겹받침 쓰기

악	운	울	움	업	웃	앙	앉	않	읽	얼	안	잇
악	운	울	움	업	웃	앙	앉	않	읽	얼	안	잇

자

ㅈ의 가로선은 기울어지지 않게 부드럽게 씁니다.
ㅅ 모양의 기울기에 유의합니다.

❶ 자음 쓰기

자	자	자	자	자	자	자	자	자	자	자	자	자
자	자	자	자	자	자	자	자	자	자	자	자	자

❷ 모음과 이중모음 쓰기

쟈	저	져	조	쬬	주	쥬	즈	지	죄	재	제	쥐
쟈	저	져	조	쬬	주	쥬	즈	지	죄	재	제	쥐

❸ 받침과 겹받침 쓰기

작	준	절	줌	접	장	춧	젖	줍	잖	적	잘	징
작	준	절	줌	접	장	춧	젖	줍	잖	적	잘	징

ㅊ의 윗점은 위에서 아래로 기울어지게 합니다.
ㅈ의 세 번째 획은 짧게 긋습니다.

1 자음 쓰기

차	차	차	차	차	차	차	차	차	차	차	차	차
차	차	차	차	차	차	차	차	차	차	차	차	차

2 모음과 이중모음 쓰기

챠	처	쳐	초	쵸	추	츄	츠	최	취	채	체	치
챠	처	쳐	초	쵸	추	츄	츠	최	취	채	체	치

3 받침과 겹받침 쓰기

착	춘	출	참	첩	첫	충	촌	찮	찱	척	총	찾
착	춘	출	참	첩	첫	충	촌	찮	찱	척	총	찾

 카

ㅋ의 위 가로선은 비스듬하게 씁니다.
ㅋ의 세로선은 기울어서 내리되, 각도에 유의합니다.

1 자음 쓰기

카	카	카	카	카	카	카	카	카	카	카	카	카
카	카	카	카	카	카	카	카	카	카	카	카	카

2 모음과 이중모음 쓰기

캬	커	켜	코	쿄	쿠	큐	크	퀴	쾌	캐	케	콰
캬	커	켜	코	쿄	쿠	큐	크	퀴	쾌	캐	케	콰

3 받침과 겹받침 쓰기

칵	쿤	컬	쿰	컵	쿳	캉	컥	칸	컴	컨	쿨	컹
칵	쿤	컬	쿰	컵	쿳	캉	컥	칸	컴	컨	쿨	컹

ㅌ의 윗점은 위에서 아래로 기울어지게 합니다.
ㅌ의 윗점과 가로선은 공간이 떨어지게 그립니다.

① 자음 쓰기

타	타	타	타	타	타	타	타	타	타	타	타	타
타	타	타	타	타	타	타	타	타	타	타	타	타

② 모음과 이중모음 쓰기

탸	터	텨	토	툐	투	튜	트	퇴	퇘	태	테	튀
탸	터	텨	토	툐	투	튜	트	퇴	퇘	태	테	튀

③ 받침과 겹받침 쓰기

탁	툰	탈	퉁	텁	툿	탕	턱	탄	틸	턴	툴	팅
탁	툰	탈	퉁	텁	툿	탕	턱	탄	틸	턴	툴	팅

파 | 표의 첫 번째 세로선이 아래 가로선과 닿지 않도록 합니다.
표의 두 번째 세로선을 기울어져서 그리면 더 예쁩니다.

❶ 자음 쓰기

파	파	파	파	파	파	파	파	파	파	파	파	파
파	파	파	파	파	파	파	파	파	파	파	파	파

❷ 모음과 이중모음 쓰기

퍄	퍼	펴	포	표	푸	퓨	프	피	폐	패	페	푀
퍄	퍼	펴	포	표	푸	퓨	프	피	폐	패	페	푀

❸ 받침과 겹받침 쓰기

팍	푼	풀	품	펍	풋	펑	팥	퍽	필	펀	팡	펌
팍	푼	풀	품	펍	풋	펑	팥	퍽	필	펀	팡	펌

하

ㅎ의 윗점은 힘 있고 길게 그립니다.
ㅏ의 가로선은 윗점보다 짧게 하며 세로선의 기울기에 유의합니다.

① 자음 쓰기

하	하	하	하	하	하	하	하	하	하	하	하	하
하	하	하	하	하	하	하	하	하	하	하	하	하

② 모음과 이중모음 쓰기

햐	허	혀	호	효	후	휴	흐	희	혜	휘	회	화
햐	허	혀	호	효	후	휴	흐	희	혜	휘	회	화

③ 받침과 겹받침 쓰기

학	훈	훌	함	헙	훗	형	힌	흠	핥	혁	홈	힝
학	훈	훌	함	헙	훗	형	힌	흠	핥	혁	홈	힝

함께 있되 거리를 두라 / 그래서 하늘 바람이 너희 사이에서 춤추게 하라 /
서로 사랑하라 / 그러나 사랑으로 구속하지는 마라

– 칼릴 지브란

주기만 하는 사랑이라 지치지 말고 / 더 많이 줄 수 없음을 아파하고 /
깨끗한 사랑으로 오래 간직할 수 있는 / 나는 그렇게 당신을 사랑합니다

– 한용운

내 영혼이 닿을 수 있는 깊이와 넓이와 높이까지 / 나는 그대를 사랑해요 / 그리고 신이 허락하시
면 / 나 죽어서도 더욱 당신을 사랑할 것입니다

– 엘리자베스 배럿 브라우닝

모든 사람을 다, 그리고 한결같이 / 사랑할 수는 없다 / 보다 큰 행복은 / 단 한 사람만이라도 /
지극히 사랑하는 것이다

– 레프 톨스토이

눈부시게 아름다운 5월에 / 모든 꽃봉오리 벌어질 때 / 사랑의 꽃이 피었네 / 나의 불타는 마음
을 / 사랑하는 이에게 고백했네

– 하인리히 하이네

그대를 사랑하지 않는다면 / 어떻게 나를 사랑할 수 있을까요? / 오직 그대를 사랑하는 내 마음
은 / 영원히 변하지 않을 것입니다

– 라이너 마리아 릴케

이토록 깊이 나 너를 사랑하노라 / 바닷물이 다 말라 버릴 때까지 / 바위가 햇볕에 녹아 쓰러 질 때까지 / 한결같이 그대를 사랑하리라

- R. 버언즈

나는 나만이 발견한 그대 안에 존재하는 / 바로 그대의 참모습을 사랑합니다 / 영원히 변하지 않는 존재이기에 / 나는 결코 사랑하기를 멈출 수 없습니다

- 기 드 모파상

서로 속마음을 터놓을 때 / 더할 나위 없이 절묘한 친밀감이 생긴답니다 / 그것은 사랑의 권리이 기도 하고 / 의무이기도 하답니다

- 빅토르 위고

나는 아름다운 모든 것을 사랑하며 / 그것들을 찾아 우러르며 존중한다 / 나 또한 아름다움을 만 들고 싶으며 / 만들면서 기쁨을 찾아보고 싶다

- 로버트 브리지즈

사랑한다는 것은 우리가 서로 마주 보는 것이 아니라 함께 같은 방향을 바라보는 것이다.

- 생텍쥐페리

사랑은 오래 참고 사랑은 온유하며 시기하지 아니하며 무례히 행치 아니하며 자기의 이익을 구하 지 아니하며 성내지 아니하며

- 바울

누군가에게 깊이 사랑받으면 힘이 생기고 누군가를 깊이 사랑하면 용기가 생긴다.

– 노자

지혜가 깊은 사람은 자기에게 무슨 이익이 있을까 해서 또는 이익이 있으므로 해서 사랑하는 것이 아니다. 사랑한다는 그 자체 속에 행복을 느낌으로 해서 사랑하는 것이다.

– 블라즈 파스칼

우리 모두는 삶의 중요한 순간에 타인이 우리에게 베풀어 준 것으로 인해 정신적으로 건강하게 살아갈 수 있다.

– 앨버트 슈바이처

어떠한 나이라도 사랑에는 약한 것이다. 그러나 젊고 순진한 가슴에는 그것이 좋은 열매를 맺는다.

– 알렉산드르 세르게예비치 푸시킨

너를 칭찬하고 따르는 친구도 있을 것이며, 너를 비난하고 비판하는 친구도 있을 것이다. 너를 비난하는 친구와 가까이 지내도록 하고 너를 칭찬하는 친구와 멀리하라.

– 탈무드

참다운 사랑의 힘은 태산보다도 강하다. 그러므로 그 힘은 어떠한 힘을 가지고 있는 황금일지라도 무너뜨리지 못한다.

– 소포클레스

사랑은 신뢰의 행위다. 믿으니까 믿는 것이다. 사랑하니까 사랑하는 것이다.

– 로맹 롤랑

사랑에는 한 가지 법칙밖에 없다. 그것은 사랑하는 사람을 행복하게 만드는 것이다.

- 스탕달

친구를 갖는다는 것은 또 하나의 인생을 갖는 것이다.

- 그라시안

너의 친구를, 그의 결점과 함께 사랑하라.

- 이탈리아 격언

애정이 충만한 마음은 슬픔 또한 많다.

- 표도르 도스토옙스키

산과 산은 절대 만나는 일이 없다. 그러나 사람은 다시 사람과 만난다.

- 미국 속담

무어라 해도 나는 믿노니 / 내 슬픔이 가장 클 때 깊이 느끼나니 / 사랑을 하고 사랑을 잃는 것은 / 사랑을 아니 한 것보다 낫다고

- 알프레드 테니슨

함께 있되 거리를 두라 그래서 하늘 바람이 너희

함께 있되 거리를 두라 그래서 하늘 바람이 너희

사이에서 춤추게 하라 서로 사랑하라 그러나

사이에서 춤추게 하라 서로 사랑하라 그러나

사랑으로 구속하지는 말라. 주기만 하는 사랑이라

사랑으로 구속하지는 말라. 주기만 하는 사랑이라

지치지 말고 더 많이 줄 수 없음을 아파하고 깨끗한

지치지 말고 더 많이 줄 수 없음을 아파하고 깨끗한

사랑으로 오래 간직할 수 있는 나는 그렇게 당신을

사랑으로 오래 간직할 수 있는 나는 그렇게 당신을

사랑합니다. 내 영혼이 닿을 수 있는 깊이와 넓이와

사랑합니다. 내 영혼이 닿을 수 있는 깊이와 넓이와

높이까지 나는 그대를 사랑해요 그리고 신이 허락

높이까지 나는 그대를 사랑해요 그리고 신이 허락

하시면 나 죽어서도 더욱 당신을 사랑할 것입니다.

하시면 나 죽어서도 더욱 당신을 사랑할 것입니다.

모든 사람을 다, 그리고 한결같이 사랑할 수는 없다

모든 사람을 다, 그리고 한결같이 사랑할 수는 없다

보다 큰 행복은 단 한 사람만이라도 지극히

보다 큰 행복은 단 한 사람만이라도 지극히

사랑하는 것이다. 눈부시게 아름다운 5월에 모든

사랑하는 것이다. 눈부시게 아름다운 5월에 모든

봉오리 벌어질 때 사랑의 꽃이 피었네 나의 불타는

봉오리 벌어질 때 사랑의 꽃이 피었네 나의 불타는

마음을 사랑하는 이에게 고백했네. 그대를 사랑하지

마음을 사랑하는 이에게 고백했네. 그대를 사랑하지

않는다면 어떻게 나를 사랑할 수 있을까요? 오직

않는다면 어떻게 나를 사랑할 수 있을까요? 오직

그대를 사랑하는 내 마음은 영원히 변하지 않을

그대를 사랑하는 내 마음은 영원히 변하지 않을

것입니다. 이토록 깊이 나 너를 사랑하노라 바닷물이

것입니다. 이토록 깊이 나 너를 사랑하노라 바닷물이

다 말라 버릴 때까지 바위가 햇볕에 녹아 쓰러질

다 말라 버릴 때까지 바위가 햇볕에 녹아 쓰러질

때까지 한결같이 그대를 사랑하리라. 나는 나만이

때까지 한결같이 그대를 사랑하리라. 나는 나만이

발견한 그대 안에 존재하는 바로 그대의 참모습을

발견한 그대 안에 존재하는 바로 그대의 참모습을

사랑합니다 영원히 변하지 않는 존재이기에 나는

사랑합니다 영원히 변하지 않는 존재이기에 나는

결코 사랑하기를 멈출 수 없습니다. 서로 속마음을

결코 사랑하기를 멈출 수 없습니다. 서로 속마음을

터놓을 때 더할 나위 없이 절묘한 친밀감이 생긴

터놓을 때 더할 나위 없이 절묘한 친밀감이 생긴

답니다 그것은 사랑의 권리이기도 하고 의무이기도

답니다 그것은 사랑의 권리이기도 하고 의무이기도

하답니다. 나는 아름다운 모든 것을 사랑하며

하답니다. 나는 아름다운 모든 것을 사랑하며

그것들을 찾아 우러르며 존중한다 나 또한

그것들을 찾아 우러르며 존중한다 나 또한

아름다움을 만들고 싶으며 만들면서 기쁨을 찾아

아름다움을 만들고 싶으며 만들면서 기쁨을 찾아

보고 싶다. 사랑한다는 것은 우리가 서로 마주 보는

보고 싶다. 사랑한다는 것은 우리가 서로 마주 보는

것이 아니라 함께 같은 방향을 바라보는 것이다.

것이 아니라 함께 같은 방향을 바라보는 것이다.

사랑은 오래 참고 사랑은 온유하며 시기하지 아니하며

사랑은 오래 참고 사랑은 온유하며 시기하지 아니하며

무례히 행치 아니하며 자기의 이익을 구하지

무례히 행치 아니하며 자기의 이익을 구하지

아니하며 성내지 아니하며. 누군가에게 깊이

아니하며 성내지 아니하며. 누군가에게 깊이

사랑받으면 힘이 생기고 누군가를 깊이 사랑하면

사랑받으면 힘이 생기고 누군가를 깊이 사랑하면

용기가 생긴다. 지혜가 깊은 사람은 자기에게 무슨

용기가 생긴다. 지혜가 깊은 사람은 자기에게 무슨

이익이 있을까 해서 또는 이익이 있으므로 해서

이익이 있을까 해서 또는 이익이 있으므로 해서

사랑하는 것이 아니다. 사랑한다는 그 자체 속에

사랑하는 것이 아니다. 사랑한다는 그 자체 속에

행복을 느낌으로 해서 사랑하는 것이다. 우리 모두는

행복을 느낌으로 해서 사랑하는 것이다. 우리 모두는

사랑한다는 그
자체 속에 행복을
느낌으로 해서
사랑하는 것이다.

사랑을 전하는 명언
블라즈 파스칼

삶의 중요한 순간에 타인이 우리에게

삶의 중요한 순간에 타인이 우리에게

베풀어 준 것으로 인해 정신적으로 건강하게 살아갈 수 있다.

베풀어 준 것으로 인해 정신적으로 건강하게 살아갈 수 있다.

어떠한 나이라도 사랑에는 약한 것이다. 그러나

어떠한 나이라도 사랑에는 약한 것이다. 그러나

젊고 순진한 가슴에는 그것이 좋은 열매를 맺는다.

젊고 순진한 가슴에는 그것이 좋은 열매를 맺는다.

너를 칭찬하고 따르는 친구도 있을 것이며, 너를

너를 칭찬하고 따르는 친구도 있을 것이며, 너를

비난하고 비판하는 친구도 있을 것이다. 너를

비난하고 비판하는 친구도 있을 것이다. 너를

비난하는 친구와 가까이 지내도록 하고 너를

비난하는 친구와 가까이 지내도록 하고 너를

칭찬하는 친구와 멀리하라. 참다운 사랑의 힘은

칭찬하는 친구와 멀리하라. 참다운 사랑의 힘은

태산보다도 강하다. 그러므로 그 힘은 어떠한 힘을

태산보다도 강하다. 그러므로 그 힘은 어떠한 힘을

가지고 있는 황금일지라도 무너뜨리지 못한다.

가지고 있는 황금일지라도 무너뜨리지 못한다.

사랑은 신뢰의 행위다. 믿으니까 믿는 것이다.

사랑은 신뢰의 행위다. 믿으니까 믿는 것이다.

사랑하니까 사랑하는 것이다. 사랑에는 한 가지

사랑하니까 사랑하는 것이다. 사랑에는 한 가지

법칙밖에 없다. 그것은 사랑하는 사람을 행복하게

법칙밖에 없다. 그것은 사랑하는 사람을 행복하게

만드는 것이다. 친구를 갖는다는 것은 또 하나의

만드는 것이다. 친구를 갖는다는 것은 또 하나의

인생을 갖는 것이다. 너의 친구를, 그의 결점과 함께

인생을 갖는 것이다. 너의 친구를, 그의 결점과 함께

사랑하라. 애정이 충만한 마음은 슬픔 또한 많다.

사랑하라. 애정이 충만한 마음은 슬픔 또한 많다.

사랑을 하고
사람을 잃는 것은
사랑을 아니 한
것보다 낫다고.

사랑을 전하는 명언
알프레드 테니슨

산과 산은 절대 만나는 일이 없다.

산과 산은 절대 만나는 일이 없다.

그러나 사람은 다시 사람과 만난다. 무어라 해도 나는

그러나 사람은 다시 사람과 만난다. 무어라 해도 나는

믿노니 내 슬픔이 가장 클 때 깊이 느끼나니 사랑을 하고

믿노니 내 슬픔이 가장 클 때 깊이 느끼나니 사랑을 하고

사랑을 잃는 것은 사랑을 아니 한 것보다 낫다고.

사랑을 잃는 것은 사랑을 아니 한 것보다 낫다고.

손글씨 특유의 자연스러움을
한껏 살렸으며 붓으로 쓴 듯
자연스러운 느낌을 살린 것이
특징이다. 자음을 쓸 때는
위치와 모양, 기울기와 크기에
유의한다. 겹받침은 뒤에 나오는
자음을 조금 올려 써서 발랄함을
강조하는 것이 좋다.

행복을 즐겨야 할 시간은

지금이다.

행복을 즐겨야 할 장소는

여기다.

예쁘고
단정한 글씨체

1. 자음과 모음 연습하며 손글씨 익히기	❶ 자음 쓰기 ❷ 모음과 이중모음 쓰기 ❸ 받침과 겹받침 쓰기
2. 따라 쓰며 나만의 손글씨 완성하기	사랑을 전하는 명언과 명문장

친근하고
사랑스러운 글씨체

1. 자음과 모음 연습하며 손글씨 익히기	❶ 자음 쓰기 ❷ 모음과 이중모음 쓰기 ❸ 받침과 겹받침 쓰기
2. 따라 쓰며 나만의 손글씨 완성하기	행복과 감사를 전하는 명언과 명문장

귀엽고
부드러운 글씨체

1. 자음과 모음 연습하며 손글씨 익히기	❶ 자음 쓰기 ❷ 모음과 이중모음 쓰기 ❸ 받침과 겹받침 쓰기
2. 따라 쓰며 나만의 손글씨 완성하기	그립고 우울한 날에 쓰는 명언과 명문장

 ㄱ의 가로선은 아래에서 위로 올라가게 그립니다.
ㄱ의 세로선이 지나치게 기울어지지 않도록 유의합니다.

① 자음 쓰기

가	가	가	가	가	가	가	가	가	가	가	가	가
가	가	가	가	가	가	가	가	가	가	가	가	가

② 모음과 이중모음 쓰기

갸	끼	껴	고	교	구	규	그	귀	괘	계	리	기
갸	끼	껴	고	교	구	규	그	귀	괘	계	리	기

③ 받침과 겹받침 쓰기

각	곤	껀	굴	곰	갑	곳	괄	갉	굵	곯	곳	깃
각	곤	껀	굴	곰	갑	곳	괄	갉	굵	곯	곳	깃

나

ㄴ의 가로선은 끝을 살짝 올립니다.
ㅏ의 가로선은 가운데보다 위쪽에 위치하도록 하며 길게 씁니다.

❶ 자음 쓰기

나	나	나	나	나	나	나	나	나	나	나	나	나
나	나	나	나	나	나	나	나	나	나	나	나	나

❷ 모음과 이중모음 쓰기

냐	너	녀	노	뇨	누	뉴	느	네	뇌	뉘	네	니
냐	너	녀	노	뇨	누	뉴	느	네	뇌	뉘	네	니

❸ 받침과 겹받침 쓰기

낙	논	넝	눌	남	늡	낮	넣	낣	넋	낫	넓	농
낙	논	넝	눌	남	늡	낮	넣	낣	넋	낫	넓	농

다

ㄷ의 위 가로선은 더 나오게 긋습니다.
ㄷ의 아래 가로선은 힘차게 위로 향하도록 합니다.

1 자음 쓰기

다	다	다	다	다	다	다	다	다	다	다	다	다
다	다	다	다	다	다	다	다	다	다	다	다	다

2 모음과 이중모음 쓰기

댜	더	뎌	도	됴	두	드	디	뒤	돼	대	데	되
댜	더	뎌	도	됴	두	드	디	뒤	돼	대	데	되

3 받침과 겹받침 쓰기

닥	돈	덜	둘	담	둡	덧	당	닭	닮	덧	당	둑
닥	돈	덜	둘	담	둡	덧	당	닭	닮	덧	당	둑

라

ㄹ의 세로선은 모두 기울어지게 긋습니다.
ㄹ의 맨 아래 가로선은 아래에서 위로 향하도록 합니다.

1 자음 쓰기

라	라	라	라	라	라	라	라	라	라	라	라	라
라	라	라	라	라	라	라	라	라	라	라	라	라

2 모음과 이중모음 쓰기

라	러	려	로	료	루	류	르	리	레	뤼	래	레
라	러	려	로	료	루	류	르	리	레	뤼	래	레

3 받침과 겹받침 쓰기

락	룬	럴	룰	람	룹	랏	렁	룩	랑	럭	룸	란
락	룬	럴	룰	람	룹	랏	렁	룩	랑	럭	룸	란

마

ㅁ의 첫 번째 세로선과 아래 가로선이 닿지 않도록 합니다.
ㅁ의 아래 가로선은 ㅏ 쪽을 향해 위로 뻗습니다.

① 자음 쓰기

마	마	마	마	마	마	마	마	마	마	마	마	마
마	마	마	마	마	마	마	마	마	마	마	마	마

② 모음과 이중모음 쓰기

먀	머	며	모	묘	무	뮤	므	뮈	미	매	메	미
먀	머	며	모	묘	무	뮤	므	뮈	미	매	메	미

③ 받침과 겹받침 쓰기

막	문	만	멀	뭄	맙	멍	못	맑	뫂	맞	먼	몽
막	문	만	멀	뭄	맙	멍	못	맑	뫂	맞	먼	몽

ㅂ의 뒤 세로선은 앞 세로선보다 길게 합니다.
ㅂ의 가로선은 앞 세로선과 닿지 않도록 하며 부드럽고 둥글게 말아
올립니다.

① 자음 쓰기

ㅂㅏ	ㅂㅏ	ㅂㅏ	ㅂㅏ	ㅂㅏ	ㅂㅏ	ㅂㅏ	ㅂㅏ	ㅂㅏ	ㅂㅏ	ㅂㅏ	ㅂㅏ	ㅂㅏ
ㅂㅏ	ㅂㅏ	ㅂㅏ	ㅂㅏ	ㅂㅏ	ㅂㅏ	ㅂㅏ	ㅂㅏ	ㅂㅏ	ㅂㅏ	ㅂㅏ	ㅂㅏ	ㅂㅏ

② 모음과 이중모음 쓰기

ㅂㅑ	ㅂㅓ	ㅂㅕ	보	뵨	부	뷰	브	뷔	봬	뵈	ㅃㅐ	ㅂㅣ
ㅂㅑ	ㅂㅓ	ㅂㅕ	보	뵨	부	뷰	브	뷔	봬	뵈	ㅃㅐ	ㅂㅣ

③ 받침과 겹받침 쓰기

박	분	받	벌	밤	법	봉	벗	밟	붉	방	벚	빛
박	분	받	벌	밤	법	봉	벗	밟	붉	방	벚	빛

ㅅ의 첫 번째 획과 두 번째 획은 서로 닿지 않도록 합니다.
ㅅ의 벌린 간격에 유의합니다.

① 자음 쓰기

사	사	사	사	사	사	사	사	사	사	사	사	사
사	사	사	사	사	사	사	사	사	사	사	사	사

② 모음과 이중모음 쓰기

사	서	셔	소	쇼	수	슈	스	쉬	쇄	새	쇠	시
사	서	셔	소	쇼	수	슈	스	쉬	쇄	새	쇠	시

③ 받침과 겹받침 쓰기

삭	순	숨	설	숨	섭	상	숫	샀	삶	숯	샅	숨
삭	순	숨	설	숨	섭	상	숫	샀	삶	숯	샅	숨

아

o은 작게 그립니다.
o과 ㅏ의 간격은 떨어지게 합니다.

❶ 자음 쓰기

아	아	아	아	아	아	아	아	아	아	아	아	아
아	아	아	아	아	아	아	아	아	아	아	아	아

❷ 모음과 이중모음 쓰기

야	어	여	오	요	우	유	으	위	왜	의	예	이
야	어	여	오	요	우	유	으	위	왜	의	예	이

❸ 받침과 겹받침 쓰기

악	운	울	움	엄	웃	앙	앉	않	읽	떨	안	잇
악	운	울	움	엄	웃	앙	앉	않	읽	떨	안	잇

ㅈ의 두 번째 획의 각도에 유의하며 짧게 내립니다.
ㅈ의 세 번째 획은 비스듬히 길게 내립니다.

1 자음 쓰기

자	자	자	자	자	자	자	자	자	자	자	자	자
자	자	자	자	자	자	자	자	자	자	자	자	자

2 모음과 이중모음 쓰기

쟈	저	져	조	죠	주	쥬	즈	지	죄	재	제	쥐
쟈	저	져	조	죠	주	쥬	즈	지	죄	재	제	쥐

3 받침과 겹받침 쓰기

작	준	절	줌	접	장	줏	젓	줍	잫	적	잘	징
작	준	절	줌	접	장	줏	젓	줍	잫	적	잘	징

차

차의 세 번째 획은 붙지 않게 하여 내립니다.
ㅑ는 자의 ㅏ보다 세로선을 더 짧게 하도록 합니다.

1 자음 쓰기

차	차	차	차	차	차	차	차	차	차	차	차	차
차	차	차	차	차	차	차	차	차	차	차	차	차

2 모음과 이중모음 쓰기

챠	처	쳐	초	쵸	추	츄	츠	최	취	채	체	치
챠	처	쳐	초	쵸	추	츄	츠	최	취	채	체	치

3 받침과 겹받침 쓰기

착	춘	출	참	첩	첫	충	촌	찹	칡	척	총	찿
착	춘	출	참	첩	첫	충	촌	찹	칡	척	총	찿

카
ㅋ의 아래 가로선은 길게, 밖으로 나오도록 합니다.
ㅏ의 세로선은 짧게 하여 ㅋ보다 위쪽에 위치하도록 합니다.

1 자음 쓰기

카	카	카	카	카	카	카	카	카	카	카	카	카
카	카	카	카	카	카	카	카	카	카	카	카	카

2 모음과 이중모음 쓰기

캬	커	켜	코	쿄	쿠	큐	크	퀴	쾌	캐	케	콰
캬	커	켜	코	쿄	쿠	큐	크	퀴	쾌	캐	케	콰

3 받침과 겹받침 쓰기

착	쿤	컬	쿰	컵	쿳	캉	컥	칸	컴	쿤	쿨	컹
착	쿤	컬	쿰	컵	쿳	캉	컥	칸	컴	쿤	쿨	컹

ㅌ의 위와 가운데 가로선은 밖으로 나오도록 긋습니다.
ㅌ의 아래 가로선은 점점 위로 향하도록 하고 기울여 씁니다.

① 자음 쓰기

타	타	타	타	타	타	타	타	타	타	타	타	타
타	타	타	타	타	타	타	타	타	타	타	타	타

② 모음과 이중모음 쓰기

타	터	텨	토	툐	투	튜	트	퇴	퇘	태	테	튀
타	터	텨	토	툐	투	튜	트	퇴	퇘	태	테	튀

③ 받침과 겹받침 쓰기

탁	툰	탈	툼	텁	툿	탕	턱	탄	틸	턴	툴	팅
탁	툰	탈	툼	텁	툿	탕	턱	탄	틸	턴	툴	팅

파 표의 앞 세로선은 짧게 내리되, 가로선과 닿지 않도록 유의합니다.
ㅏ의 세로는 짧게 내립니다.

① 자음 쓰기

파	파	파	파	파	파	파	파	파	파	파	파	파
파	파	파	파	파	파	파	파	파	파	파	파	파

② 모음과 이중모음 쓰기

파	퍼	펴	포	표	푸	퓨	프	피	페	퍼	페	푀
파	퍼	펴	포	표	푸	퓨	프	피	페	퍼	페	푀

③ 받침과 겹받침 쓰기

팍	푼	풀	품	펌	풋	펑	팥	퍽	필	펀	팡	펌
팍	푼	풀	품	펌	풋	펑	팥	퍽	필	펀	팡	펌

ㅎ의 윗점은 약간 기울어지게 긋습니다.
ㅎ의 가로선은 길지 않게 하되, ㅇ과 연결하여 한 번에 씁니다.

① 자음 쓰기

하	하	하	하	하	하	하	하	하	하	하	하	하
하	하	하	하	하	하	하	하	하	하	하	하	하

② 모음과 이중모음 쓰기

하	허	혀	호	효	후	휴	흐	히	헤	휘	회	화
하	허	혀	호	효	후	휴	흐	히	헤	휘	회	화

③ 받침과 겹받침 쓰기

학	훈	훌	함	협	훗	헝	힌	흚	핥	헉	홈	힝
학	훈	훌	함	협	훗	헝	힌	흚	핥	헉	홈	힝

행복과 불행은 그 크기가 정해져 있는 것은 아니다. 다만 그것을 받아들이는 사람의 마음에 따라서 작은 것도 커지고, 큰 것도 작아질 수 있는 것이다.

– 프랑수아 드 라 로슈푸코

행복을 자신의 두 손안에 꽉 잡고 있을 때는 그 행복이 항상 작아 보이지만 그것을 풀어준 후에야 비로소 그 행복이 얼마나 크고 귀중했는지 알 수 있다.

– 막심 고리키

우리는 불평을 가짐으로 불평을 말하게 되는데 모든 것을 참고 감사하면 불평은 없어진다.

– 헬렌 켈러

행복을 즐겨야 할 시간은 지금이다. 행복을 즐겨야 할 장소는 여기다.

– 로버트 인젠솔

불행을 불행으로서 끝을 내는 사람은 지혜가 없는 사람이다. 불행 앞에 우는 사람이 되지 말고, 불행을 하나의 출발점으로 이용할 수 있는 사람이 되라.

– 오노레 드 발자크

행복은 쫓아가 구할 물건이 아니다. 다만 즐거운 표정과 웃음을 늘 띠고 있음으로써 복이 들어오는 근본으로 삼아야 한다.

– 채근담

진정한 행복은 잘 드러나지 않으며 화려함과 소란스러움을 적대시한다. 진정한 행복은 처음에는 자신의 삶을 즐기는 데서, 다음에는 몇몇 선택된 친구와의 우정과 대화에서 온다.

– 조지프 에디슨

56

자기 자신이 해변 것을 즐기는, 그리고 자기 자신이 하고 있는 것을 즐기는 사람은 행복한 사람이다.

– 요한 볼프강 폰 괴테

행복도 하나의 기술이다. 즉 자기 자신 속에서 발견하는 기술이 필요한 것이다.

– 칼 힐티

낙관론자는 꿈이 실현될 것을 믿으며, 비관론자는 악몽이 실현될 것을 걱정한다.

– 아르키메데스

우리는 다른 사람이 가진 것을 부러워하지만, 다른 사람은 우리가 가진 것을 부러워하고 있다.

– 푸블릴리우스 시루스

행복의 원칙은 첫째 어떤 일을 할 것, 둘째 어떤 사람을 사랑할 것, 셋째 어떤 일에 희망을 가질 것이다.

– 임마누엘 칸트

걱정해서 걱정이 없어지면 걱정이 없겠네.

– 티베트 속담

인간의 삶 전체는 단지 한순간에 불과하다. 인생을 즐기자.

– 플루타르코스

하루 동안 착한 일을 하면 복은 비록 이르지 않지만 불행은 멀어질 것이다. 하루 동안 나쁜 일을 하면 불행에는 비록 이르지 않으나 복은 멀어진다.

– 명심보감

지혜로운 사람은 현혹되지 아니하고, 인한 사람은 근심하지 아니하며, 용기 있는 사람은 두려워하지 않는다.

― 논어

우리의 마음에는 희망이 있다. 그리고 절망도 있다. 우리는 이 두 개 중에서 늘 선택할 자유를 갖는다.

― 비스마르크

희망차게 여행하는 것이 목적지에 도달하는 것보다 좋다.

― 로버트 루이슨 스티븐슨

남에게 베푼 이익을 기억하지 마라. 남에게 받은 은혜를 잊지 마라.

― 바이런

행운은 마음의 준비가 있는 사람에게게만 미소를 짓는다.

― 파스퇴르

친절한 말은 봄볕과 같이 따사롭다.

― 러시아 속담

남의 생활과 비교하지 말고 네 자신의 생활을 즐겨라.

― 콩도르세

감사할 줄 아는 사람에게 베풀어 주는 사람은 높은 이자로 빌려주는 것과 같다.

- 영국 속담

빛을 퍼뜨릴 수 있는 두 가지 방법이 있다. 촛불이 되거나 또는 그것을 비추는 거울이 되는 것이다.

- 이디스 워튼

행복을 사치한 생활 속에서 구하는 것은 마치 태양을 그림에 그려놓고 빛이 비치기를 기다리는 것이나 다름없다.

- 나폴레옹

인간의 행복은 거의 건강에 의하여 좌우되는 것이 보통이며 건강하기만 하다면 모든 일은 즐거움과 기쁨의 원천이 된다.

- 쇼펜하우어

자기가 소유하고 있는 것을 가장 풍부한 재산으로 여기지 않는 자는 누구나, 비록 이 세상의 주인이라도 불행하다.

- 에피쿠로스

행복을 가꾸는 힘은 밖에서 우연한 기회에 얻을 수 있는 것이 아니다.
오직 그 마음에 새겨둔 힘에서 꺼낼 수 있다.

- 페스탈로치

행복과 불행은 그 크기가 정해져 있는 것은 아니다.

행복과 불행은 그 크기가 정해져 있는 것은 아니다.

다만 그것을 받아들이는 사람의 마음에 따라서

다만 그것을 받아들이는 사람의 마음에 따라서

작은 것도 커지고, 큰 것도 작아질 수 있는 것이다.

작은 것도 커지고, 큰 것도 작아질 수 있는 것이다.

행복을 자신의 두 손안에 꼭 잡고 있을 때는

행복을 자신의 두 손안에 꼭 잡고 있을 때는

그 행복이 항상 작아 보이지만 그것을 풀어준 후에야

그 행복이 항상 작아 보이지만 그것을 풀어준 후에야

비로소 그 행복이 얼마나 크고 귀중했는지 알 수

비로소 그 행복이 얼마나 크고 귀중했는지 알 수

있다. 우리는 불평을 가짐으로 불평을 말하게

있다. 우리는 불평을 가짐으로 불평을 말하게

되는데 모든 것을 참고 감사하면 불평은 없어진다.

되는데 모든 것을 참고 감사하면 불평은 없어진다.

행복을 즐겨야 할 시간은 지금이다. 행복을 즐겨야

행복을 즐겨야 할 시간은 지금이다. 행복을 즐겨야

할 장소는 여기다. 불행을 불행으로서 끝을 내는

할 장소는 여기다. 불행을 불행으로서 끝을 내는

사람은 지혜가 없는 사람이다. 불행 앞에 우는

사람은 지혜가 없는 사람이다. 불행 앞에 우는

사람이 되지 말고, 불행을 하나의 출발점으로 이용

사람이 되지 말고, 불행을 하나의 출발점으로 이용

할 수 있는 사람이 되라. 행복은 쫓아가 구할 물건이

할 수 있는 사람이 되라. 행복은 쫓아가 구할 물건이

아니다. 다만 즐거운 표정과 웃음을 늘 띠고

아니다. 다만 즐거운 표정과 웃음을 늘 띠고

있음으로써 복이 들어오는 근본으로 삼아야 한다.

있음으로써 복이 들어오는 근본으로 삼아야 한다.

진정한 행복은 잘 드러나지 않으며 화려함과

진정한 행복은 잘 드러나지 않으며 화려함과

소란스러움을 적대시한다. 진정한 행복은 처음에는

소란스러움을 적대시한다. 진정한 행복은 처음에는

자신의 삶을 즐기는 데서, 다음에는 몇몇 선택된

자신의 삶을 즐기는 데서, 다음에는 몇몇 선택된

친구와의 우정과 대화에서 온다. 자기 자신이 해번

친구와의 우정과 대화에서 온다. 자기 자신이 해번

것을 즐기는, 그리고 자기 자신이 하고 있는 것을

것을 즐기는, 그리고 자기 자신이 하고 있는 것을

즐기는 사람은 행복한 사람이다. 행복도 하나의

즐기는 사람은 행복한 사람이다. 행복도 하나의

기술이다. 즉 자기 자신 속에서 발견하는 기술이

기술이다. 즉 자기 자신 속에서 발견하는 기술이

필요한 것이다. 낙관론자는 꿈이 실현될 것을

필요한 것이다. 낙관론자는 꿈이 실현될 것을

믿으며, 비관론자는 악몽이 실현될 것을 걱정한다.

믿으며, 비관론자는 악몽이 실현될 것을 걱정한다.

우리는 다른 사람이 가진 것을 부러워하지만,

우리는 다른 사람이 가진 것을 부러워하지만,

다른 사람은 우리가 가진 것을 부러워하고 있다.

다른 사람은 우리가 가진 것을 부러워하고 있다.

행복의 원칙은 첫째 어떤 일을 할 것, 둘째 어떤 사람을

행복의 원칙은 첫째 어떤 일을 할 것, 둘째 어떤 사람을

사랑할 것, 셋째 어떤 일에 희망을 가질 것이다.

사랑할 것, 셋째 어떤 일에 희망을 가질 것이다.

걱정해서 걱정이 없어지면 걱정이 없겠네. 인간의

걱정해서 걱정이 없어지면 걱정이 없겠네. 인간의

삶 전체는 단지 한순간에 불과하다. 인생을 즐기자.

삶 전체는 단지 한순간에 불과하다. 인생을 즐기자.

하루 동안 착한 일을 하면 복은 비록 이르지 않지만

하루 동안 착한 일을 하면 복은 비록 이르지 않지만

불행은 멀어질 것이다. 하루 동안 나쁜 일을 하면

불행은 멀어질 것이다. 하루 동안 나쁜 일을 하면

불행에는 비록 이르지 않으나 복은 멀어진다.

불행에는 비록 이르지 않으나 복은 멀어진다.

지혜로운 사람은 현혹되지 아니하고, 인한 사람은

지혜로운 사람은 현혹되지 아니하고, 인한 사람은

근심하지 아니하며, 용기 있는 사람은 두려워하지

근심하지 아니하며, 용기 있는 사람은 두려워하지

않는다. 우리의 마음에는 희망이 있다. 그리고

않는다. 우리의 마음에는 희망이 있다. 그리고

희망차게
여행하는 것이
목적지에 도달
하는 것보다 좋다.

행복과 감사를 전하는 명언
로버트 루이스 스티븐슨

절망도 있다. 우리는 이 두 개 중에서

절망도 있다. 우리는 이 두 개 중에서

늘 선택할 자유를 갖는다. 희망차게 여행하는 것이

늘 선택할 자유를 갖는다. 희망차게 여행하는 것이

목적지에 도달하는 것보다 좋다. 남에게 베푼 이익을

목적지에 도달하는 것보다 좋다. 남에게 베푼 이익을

기억하지 말라. 남에게 받은 은혜를 잊지 마라.

기억하지 말라. 남에게 받은 은혜를 잊지 마라.

행운은 마음의 준비가 있는 사람에게만 미소를

행운은 마음의 준비가 있는 사람에게만 미소를

짓는다. 친절한 말은 봄볕과 같이 따사롭다. 남의

짓는다. 친절한 말은 봄볕과 같이 따사롭다. 남의

생활과 비교하지 말고 네 자신의 생활을 즐겨라.

생활과 비교하지 말고 네 자신의 생활을 즐겨라.

감사할 줄 아는 사람에게 베풀어 주는 사람은 높은

감사할 줄 아는 사람에게 베풀어 주는 사람은 높은

이자로 빌려주는 것과 같다. 빛을 퍼뜨릴 수 있는

이자로 빌려주는 것과 같다. 빛을 퍼뜨릴 수 있는

두 가지 방법이 있다. 촛불이 되거나 또는 그것을

두 가지 방법이 있다. 촛불이 되거나 또는 그것을

비추는 거울이 되는 것이다. 행복을 사치한 생활 속에서

비추는 거울이 되는 것이다. 행복을 사치한 생활 속에서

구하는 것은 마치 태양을 그림에 그려놓고

구하는 것은 마치 태양을 그림에 그려놓고

빛이 비치기를 기다리는 것이나 다름없다. 인간의

빛이 비치기를 기다리는 것이나 다름없다. 인간의

행복은 거의 건강에 의하여 좌우되는 것이 보통이며

행복은 거의 건강에 의하여 좌우되는 것이 보통이며

건강하기만 하다면 모든 일은 즐거움과

건강하기만 하다면 모든 일은 즐거움과

기쁨의 원천이 된다. 자기가 소유하고 있는 것을

기쁨의 원천이 된다. 자기가 소유하고 있는 것을

행복은 오직
그 마음에
새겨둔 힘에서
꺼낼 수 있다.

행복과 감사를 전하는 명언
페스탈로치

가장 풍부한 재산으로 여기지 않는 자는

가장 풍부한 재산으로 여기지 않는 자는

누구나, 비록 이 세상의 주인이라도 불행하다. 행복을 가꾸는

누구나, 비록 이 세상의 주인이라도 불행하다. 행복을 가꾸는

힘은 밖에서 우연한 기회에 얻을 수 있는 것이

힘은 밖에서 우연한 기회에 얻을 수 있는 것이

아니다. 오직 그 마음에 새겨둔 힘에서 꺼낼 수 있다.

아니다. 오직 그 마음에 새겨둔 힘에서 꺼낼 수 있다.

전체적으로 둥글둥글하여
부드러운 느낌으로 자음은
반듯하면서도 각지지 않게 한다.
아기자기하고 귀여우면서도
정돈된 글씨체를 연습하기 좋다.
글자 모양이 둥글다는
점을 유념하며 쓴다.

꽃을 잊듯이 잊어버립시다

한때 훨훨 타오르던 불꽃을

잊듯이 영영 잊어버립시다

예쁘고 단정한 글씨체

1. 자음과 모음 연습하며 손글씨 익히기	❶ 자음 쓰기 ❷ 모음과 이중모음 쓰기 ❸ 받침과 겹받침 쓰기
2. 따라 쓰며 나만의 손글씨 완성하기	사랑을 전하는 명언과 명문장

친근하고 사랑스러운 글씨체

1. 자음과 모음 연습하며 손글씨 익히기	❶ 자음 쓰기 ❷ 모음과 이중모음 쓰기 ❸ 받침과 겹받침 쓰기
2. 따라 쓰며 나만의 손글씨 완성하기	행복과 감사를 전하는 명언과 명문장

귀엽고 부드러운 글씨체

1. 자음과 모음 연습하며 손글씨 익히기	❶ 자음 쓰기 ❷ 모음과 이중모음 쓰기 ❸ 받침과 겹받침 쓰기
2. 따라 쓰며 나만의 손글씨 완성하기	그립고 우울한 날에 쓰는 명언과 명문장

가

ㄱ의 가로선은 곧게 합니다.
ㄱ의 가로와 세로와 만나는 부분은 기울어져서 그립니다.

❶ 자음 쓰기

가	가	가	가	가	가	가	가	가	가	가	가	가
가	가	가	가	가	가	가	가	가	가	가	가	가

❷ 모음과 이중모음 쓰기

갸	거	겨	고	교	구	규	그	귀	괘	계	괴	기
갸	거	겨	고	교	구	규	그	귀	괘	계	괴	기

❸ 받침과 겹받침 쓰기

각	곤	걷	굴	곰	갑	곳	괄	갉	굶	곯	곶	깃
각	곤	걷	굴	곰	갑	곳	괄	갉	굶	곯	곶	깃

나

ㄴ은 부드럽게, 끝을 약간 올립니다.
ㅏ의 가로선은 가운데보다 위에 위치하도록 합니다.

① 자음 쓰기

나	나	나	나	나	나	나	나	나	나	나	나	나
나	나	나	나	나	나	나	나	나	나	나	나	나

② 모음과 이중모음 쓰기

냐	너	녀	노	뇨	누	뉴	느	녜	뇌	뉘	네	니
냐	너	녀	노	뇨	누	뉴	느	녜	뇌	뉘	네	니

③ 받침과 겹받침 쓰기

낙	논	넝	눌	남	눕	낮	넣	낡	넋	낫	넓	농
낙	논	넝	눌	남	눕	낮	넣	낡	넋	낫	넓	농

다

ㄷ의 첫 번째 가로선은 더 나오게 긋습니다.
ㄷ은 각지지 않게 둥글게 그립니다.

① 자음 쓰기

다	다	다	다	다	다	다	다	다	다	다	다	다
다	다	다	다	다	다	다	다	다	다	다	다	다

② 모음과 이중모음 쓰기

댜	더	뎌	도	됴	두	드	디	뒤	돼	대	데	되
댜	더	뎌	도	됴	두	드	디	뒤	돼	대	데	되

③ 받침과 겹받침 쓰기

닥	돈	덜	둘	담	둡	덪	닿	닭	닮	덧	당	둑
닥	돈	덜	둘	담	둡	덪	닿	닭	닮	덧	당	둑

라

ㄹ의 두 번째 가로선은 길게 나오도록 긋습니다.
ㄹ과 ㅏ의 간격에 유의합니다.

① 자음 쓰기

라	라	라	라	라	라	라	라	라	라	라	라	라
라	라	라	라	라	라	라	라	라	라	라	라	라

② 모음과 이중모음 쓰기

랴	러	려	로	료	루	류	르	리	례	뤼	래	레
랴	러	려	로	료	루	류	르	리	례	뤼	래	레

③ 받침과 겹받침 쓰기

락	룬	럴	룰	람	룹	랏	렁	룩	랑	럭	룸	란
락	룬	럴	룰	람	룹	랏	렁	룩	랑	럭	룸	란

아

ㅁ은 세로로 길게 씁니다.
ㅁ은 가로선과 세로선이 붙게 합니다.

① 자음 쓰기

마	마	마	마	마	마	마	마	마	마	마	마	마
마	마	마	마	마	마	마	마	마	마	마	마	마

② 모음과 이중모음 쓰기

야	어	여	오	요	우	유	으	위	외	매	메	미
야	어	여	오	요	우	유	으	위	외	매	메	미

③ 받침과 겹받침 쓰기

막	문	맏	멀	뭄	맙	멍	웃	맑	못	맞	먼	뭉
막	문	맏	멀	뭄	맙	멍	웃	맑	못	맞	먼	뭉

바

ㅂ의 세로선은 위는 좁게 아래는 넓게 그리면 예뻐 보입니다.
ㅁ은 반듯하게 긋지 말고 둥글게 씁니다.

① 자음 쓰기

바	바	바	바	바	바	바	바	바	바	바	바	바
바	바	바	바	바	바	바	바	바	바	바	바	바

② 모음과 이중모음 쓰기

뱌	버	벼	보	뵤	부	뷰	브	뷔	봬	뵈	배	비
뱌	버	벼	보	뵤	부	뷰	브	뷔	봬	뵈	배	비

③ 받침과 겹받침 쓰기

박	분	받	벌	밤	법	붕	벗	밟	붉	방	벚	빛
박	분	받	벌	밤	법	붕	벗	밟	붉	방	벚	빛

ㅅ의 각도에 유의합니다.
ㅏ는 부드럽게 내려씁니다.

① 자음 쓰기

사	사	사	사	사	사	사	사	사	사	사	사	사
사	사	사	사	사	사	사	사	사	사	사	사	사

② 모음과 이중모음 쓰기

샤	서	셔	소	쇼	수	슈	스	쉬	쇄	새	쇠	시
샤	서	셔	소	쇼	수	슈	스	쉬	쇄	새	쇠	시

③ 받침과 겹받침 쓰기

삭	순	숟	설	숨	섭	상	숫	샀	삶	숯	샅	숲
삭	순	숟	설	숨	섭	상	숫	샀	삶	숯	샅	숲

아

ㅇ은 둥근 모양으로 합니다.
ㅏ의 가로선은 중간 부분보다 더 위쪽에 긋습니다.

① 자음 쓰기

아	아	아	아	아	아	아	아	아	아	아	아	아
아	아	아	아	아	아	아	아	아	아	아	아	아

② 모음과 이중모음 쓰기

야	어	여	오	요	우	유	으	위	왜	의	예	이
야	어	여	오	요	우	유	으	위	왜	의	예	이

③ 받침과 겹받침 쓰기

악	운	울	움	업	웃	앙	앉	않	읽	얼	안	잇
악	운	울	움	업	웃	앙	앉	않	읽	얼	안	잇

자

ㅈ의 가로선은 힘차게 곧게 그립니다.
ㅈ의 아래는 ㅅ 모양으로 쓰되, 각도에 유의합니다.

① 자음 쓰기

자	자	자	자	자	자	자	자	자	자	자	자	자
자	자	자	자	자	자	자	자	자	자	자	자	자

② 모음과 이중모음 쓰기

쟈	저	져	조	죠	주	쥬	즈	지	죄	재	제	쥐
쟈	저	져	조	죠	주	쥬	즈	지	죄	재	제	쥐

③ 받침과 겹받침 쓰기

작	준	절	줌	접	장	줏	젖	줍	잖	적	잘	징
작	준	절	줌	접	장	줏	젖	줍	잖	적	잘	징

 차

ㅈ과 비슷한 모양으로 씁니다.
ㅊ의 윗점은 반듯하게 내리되, ㅈ과 붙게 합니다.

1 자음 쓰기

차	차	차	차	차	차	차	차	차	차	차	차	차
차	차	차	차	차	차	차	차	차	차	차	차	차

2 모음과 이중모음 쓰기

챠	처	쳐	초	쵸	추	츄	츠	최	취	채	체	치
챠	처	쳐	초	쵸	추	츄	츠	최	취	채	체	치

3 받침과 겹받침 쓰기

착	춘	출	참	첩	첫	충	촌	찮	찱	척	총	찾
착	춘	출	참	첩	첫	충	촌	찮	찱	척	총	찾

카

ㅋ의 위 가로선와 아래 가로선의 길이는 비슷하게 합니다.
ㅋ의 위 가로선과 세로선은 한 번에 연결하여 내립니다.

❶ 자음 쓰기

카	카	카	카	카	카	카	카	카	카	카	카	카
카	카	카	카	카	카	카	카	카	카	카	카	카

❷ 모음과 이중모음 쓰기

캬	커	켜	코	쿄	쿠	큐	크	퀴	쾌	캐	케	콰
캬	커	켜	코	쿄	쿠	큐	크	퀴	쾌	캐	케	콰

❸ 받침과 겹받침 쓰기

칵	쿤	컬	쿰	컵	쿳	캉	컥	칸	컴	컨	쿨	컹
칵	쿤	컬	쿰	컵	쿳	캉	컥	칸	컴	컨	쿨	컹

 타 | ㅌ의 첫 번째 가로선은 바깥으로 나가도록 합니다.
ㅌ의 맨 아래 가로선은 약간 위로 향하게 말아 올립니다.

❶ 자음 쓰기

타	타	타	타	타	타	타	타	타	타	타	타	타
타	타	타	타	타	타	타	타	타	타	타	타	타

❷ 모음과 이중모음 쓰기

탸	터	뎌	토	툐	투	튜	트	퇴	퇘	태	테	튀
탸	터	뎌	토	툐	투	튜	트	퇴	퇘	태	테	튀

❸ 받침과 겹받침 쓰기

탁	툰	탈	툼	텁	툿	탕	턱	탄	틸	턴	툴	팅
탁	툰	탈	툼	텁	툿	탕	턱	탄	틸	턴	툴	팅

파

ㅍ의 가로선과 세로선이 닿도록 씁니다.
ㅍ의 위 가로선은 반듯하게, 아래 가로선은 끝을 올리도록 합니다.

❶ 자음 쓰기

파	파	파	파	파	파	파	파	파	파	파	파	파
파	파	파	파	파	파	파	파	파	파	파	파	파

❷ 모음과 이중모음 쓰기

퍄	퍼	펴	포	표	푸	퓨	프	피	폐	패	페	푀
퍄	퍼	펴	포	표	푸	퓨	프	피	폐	패	페	푀

❸ 받침과 겹받침 쓰기

팍	푼	풀	품	펍	풋	펑	팥	퍽	필	펀	팡	펌
팍	푼	풀	품	펍	풋	펑	팥	퍽	필	펀	팡	펌

하

ㅗ에서 윗점은 직선으로 바르게 내립니다.
ㅇ의 모양은 동그랗고 넓게 그립니다.

1 자음 쓰기

하	하	하	하	하	하	하	하	하	하	하	하	하
하	하	하	하	하	하	하	하	하	하	하	하	하

2 모음과 이중모음 쓰기

햐	허	혀	호	효	후	휴	흐	희	혜	휘	회	화
햐	허	혀	호	효	후	휴	흐	희	혜	휘	회	화

3 받침과 겹받침 쓰기

학	훈	훌	함	협	훗	헝	힌	흙	핥	혁	홈	힝
학	훈	훌	함	협	훗	헝	힌	흙	핥	혁	홈	힝

못 잊어 생각이 나겠지요 / 그런대로 한세상 지내시구려 / 못 잊어도 더러는 잊히오리다

– 김소월

그리움을 아는 사람만이 / 내 가슴의 슬픔을 알아줍니다 / 홀로 이 세상의 모든 기쁨을 등지고 / 멀리 하늘을 바라봅니다

– 요한 볼프강 폰 괴테

당신이 원한다면 나를 기억해 주시고 / 또 잊어버리고 싶으시면 잊어 주셔요 / 나는 당신을 그리워할 거예요 / 아니, 어쩌면 잊을지도 모를 거예요

– 크리스티나 로제티

꽃을 잊듯이 잊어버립시다 / 한때 훨훨 타오르던 불꽃을 잊듯이 / 영영 잊어버립시다 / 그 누가 묻거들랑 이렇게 대답하시구려 / 그건 벌써 오래전에 잊었습니다

– S. 티이즈데일

내가 만약 어떤 이의 마음속에 / 새로운 세계를 열어 줄 수 있다면, / 그에게 나의 삶은 결코 헛되지 않은 것입니다

– 칼릴 지브란

먼저 베풀어도 당장 돌아오지 않을 때가 많다. 씨앗을 뿌리고 수확을 하려면 많은 시간이 걸리기 때문이다. 그러나 거두려면 먼저 뿌려야 한다.

– 헨리 포드

화가 났을 때 자신에게 하루만 시간을 주십시오. 그것이 너그러운 사람이 되는 비결입니다.

– 앤드루 카네기

화를 마음에 담고 있는 것은 손에 뜨거운 석탄을 쥐고 다른 사람에게 던지려고 하는 것과 같다. 그 석탄에 손을 데는 것은 바로 자기 자신이다.

– 부처

눈물 흘리지 마라. 화내지 마라. 이해하라.

– 바뤼흐 스피노자

많이 사랑하는 것 외에는 다른 사랑의 치료약은 없다.

– 헨리 데이비드 소로

화내기는 쉽다. 하지만 적절한 사람에게, 알맞은 만큼, 적당한 때에, 바른 목적으로, 공정한 방법으로 화내기는 모든 이의 한계 밖이며, 결코 쉽지 않다.

– 아리스토텔레스

너무 소심하고 까다롭게 자신의 행동을 고민하지 마라. 모든 인생은 실험이다. 더 많이 실험할수록 더 나아진다.

– 랄프 왈도 에머슨

하늘이 장차 어떤 사람에게 큰 임무를 맡기려 할 때에는 반드시 먼저 그의 마음을 괴롭게 하나니 이는 그가 할 수 없었던 일을 해낼 수 있게 하기 위함이다.

― 맹자

신은 자신이 인정하고 사랑하는 자들에게 역경을 주어 단련시키고 시험하고 훈련시킨다. 불운을 당해 보지 않은 사람만큼 불행한 사람은 없다.

― 세네카

온통 고난만 가득한 상황에 빠져 단 일 분도 견디기 어렵더라도 결코 포기하지 마라. 흐름이 바뀌는 시기와 장소가 있기 때문이다.

― 해리에트 비처 스토우

과거를 뒤돌아보지 마라. 현재를 믿어라. 그리고 씩씩하게 미래를 맞아라.

― 롱펠로

분노가 폭발되어 파탄에 이르지 않고, 우정이 자연스럽게 식어 서로 헤어질 수 있도록 하라. 이것이 앙금을 남기지 않는 결별법이다.

― 그라시안

우울이란, 자신의 생활 속에 그 의미를 발견하지 못했을 때 생기는 마음의 상태이다.

― 서양 격언

남의 허물을 책하는 데 너무 엄하게 하지 마라. 그가 감당할 수 있는 것인지를 생각해야 한다.
남을 가르침에는 너무 높게 하지 마라. 그가 실행할 수 있는 것으로서 해야 한다.

– 채근담

마지막으로 침묵하면서 작별인사를 할 때까지 두 사람이 한마음으로 일하고 성공과 실패도
같이 나누는 것은 정말이지 멋진 일이다.

– 조지 엘리엇

타인의 비판은 되도록 받아들이는 것이 좋지만 타인의 판단은 따로 두는 것이 현명하다.

– 윌리엄 셰익스피어

한순간에 자신이 알던 사람과 이별해야 하는 일은 매우 슬픈 일이다. 늘 함께했던 이와의 이
별은 그것이 일시적인 것이라 할지라도 늘 우리를 견딜 수 없게 한다.

– 오스카 와일드

시간이란 없다. 우리 온 인생이 집약된 현재의 순간이 있을 뿐이다. 그러니 지금 이 순간에 모
든 노력을 집중하라.

– 레프 톨스토이

못 잊어 생각이 나겠지요 그런대로 한세상 지내시구려

못 잊어 생각이 나겠지요 그런대로 한세상 지내시구려

못 잊어도 더러는 잊히오리다. 그리움을

못 잊어도 더러는 잊히오리다. 그리움을

아는 사람만이 내 가슴의 슬픔을 알아줍니다 홀로

아는 사람만이 내 가슴의 슬픔을 알아줍니다 홀로

이 세상의 모든 기쁨을 등지고 멀리 하늘을 바라봅니다.

이 세상의 모든 기쁨을 등지고 멀리 하늘을 바라봅니다.

그리움을
아는 사람만이
내 가슴의 슬픔
을 알아줍니다

그리운 날에 쓰는 명언
요한 볼프강 폰 괴테

당신이 원한다면 나를 기억해 주시고 또

당신이 원한다면 나를 기억해 주시고 또

잊어버리고 싶으시면 잊어 주셔요 나는 당신을

잊어버리고 싶으시면 잊어 주셔요 나는 당신을

그리워할 거예요 아니, 어쩌면 잊을지도 모를

그리워할 거예요 아니, 어쩌면 잊을지도 모를

거예요. 꽃을 잊듯이 잊어버립시다 한때 훨훨

거예요. 꽃을 잊듯이 잊어버립시다 한때 훨훨

타오르던 불꽃을 잊듯이 영영 잊어버립시다 그

타오르던 불꽃을 잊듯이 영영 잊어버립시다 그

누가 묻거들랑 이렇게 대답하시구려 그건 벌써

누가 묻거들랑 이렇게 대답하시구려 그건 벌써

오래전에 잊었습니다. 내가 만약 어떤 이의 마음 속에

오래전에 잊었습니다. 내가 만약 어떤 이의 마음 속에

새로운 세계를 열어 줄 수 있다면, 그에게 나의

새로운 세계를 열어 줄 수 있다면, 그에게 나의

삶은 결코 헛되지 않은 것입니다. 먼저 베풀어도

삶은 결코 헛되지 않은 것입니다. 먼저 베풀어도

당장 돌아오지 않을 때가 많다. 씨앗을 뿌리고 수확을

당장 돌아오지 않을 때가 많다. 씨앗을 뿌리고 수확을

하려면 많은 시간이 걸리기 때문이다. 그러나

하려면 많은 시간이 걸리기 때문이다. 그러나

거두려면 먼저 뿌려야 한다. 화가 났을 때 자신에게

거두려면 먼저 뿌려야 한다. 화가 났을 때 자신에게

하루만 시간을 주십시오. 그것이 너그러운 사람이

하루만 시간을 주십시오. 그것이 너그러운 사람이

되는 비결입니다. 화를 마음에 담고 있는 것은 손에

되는 비결입니다. 화를 마음에 담고 있는 것은 손에

뜨거운 석탄을 쥐고 다른 사람에게 던지려고 하는

뜨거운 석탄을 쥐고 다른 사람에게 던지려고 하는

것과 같다. 그 석탄에 손을 데는 것은 바로 자기

것과 같다. 그 석탄에 손을 데는 것은 바로 자기

눈물 흘리지
마라.
화내지 마라.
이해하라.
──────────
그리운 날에 쓰는 명언
바뤼흐 스피노자

자신이다. 눈물 흘리지 마라. 화내지 마라.

자신이다. 눈물 흘리지 마라. 화내지 마라.

이해하라. 많이 사랑하는 것 외에는 다른 사랑의 치료약은

이해하라. 많이 사랑하는 것 외에는 다른 사랑의 치료약은

없다. 화내기는 쉽다. 하지만 적절한 사람에게,

없다. 화내기는 쉽다. 하지만 적절한 사람에게,

알맞은 만큼, 적당한 때에, 바른 목적으로, 공정한

알맞은 만큼, 적당한 때에, 바른 목적으로, 공정한

방법으로 화내기는 모든 이의 한계 밖이며, 결코

방법으로 화내기는 모든 이의 한계 밖이며, 결코

쉽지 않다. 너무 소심하고 까다롭게 자신의 행동을

쉽지 않다. 너무 소심하고 까다롭게 자신의 행동을

고민하지 마라. 모든 인생은 실험이다. 더 많이 실험

고민하지 마라. 모든 인생은 실험이다. 더 많이 실험

할수록 더 나아진다. 하늘이 장차 어떤 사람에게

할수록 더 나아진다. 하늘이 장차 어떤 사람에게

큰 임무를 맡기려 할 때에는 반드시 먼저 그의 마음을

큰 임무를 맡기려 할 때에는 반드시 먼저 그의 마음을

괴롭게 하나니 이는 그가 할 수 없었던 일을 해낼

괴롭게 하나니 이는 그가 할 수 없었던 일을 해낼

수 있게 하기 위함이다. 신은 자신이 인정하고

수 있게 하기 위함이다. 신은 자신이 인정하고

사랑하는 자들에게 역경을 주어 단련시키고 시험하고

사랑하는 자들에게 역경을 주어 단련시키고 시험하고

훈련시킨다. 불운을 당해 보지 않은 사람만큼

훈련시킨다. 불운을 당해 보지 않은 사람만큼

불행한 사람은 없다. 온통 고난만 가득한 상황에

불행한 사람은 없다. 온통 고난만 가득한 상황에

빠져 단 일 분도 견디기 어렵더라도 결코 포기하지

빠져 단 일 분도 견디기 어렵더라도 결코 포기하지

마라. 흐름이 바뀌는 시기와 장소가 있기 때문이다.

마라. 흐름이 바뀌는 시기와 장소가 있기 때문이다.

과거를 뒤돌아보지 마라. 현재를 믿어라. 그리고

과거를 뒤돌아보지 마라. 현재를 믿어라. 그리고

씩씩하게 미래를 맞아라. 분노가 폭발되어 파탄에

씩씩하게 미래를 맞아라. 분노가 폭발되어 파탄에

이르지 않고, 우정이 자연스럽게 식어 서로 헤어질 수

이르지 않고, 우정이 자연스럽게 식어 서로 헤어질 수

있도록 하라. 이것이 앙금을 남기지 않는 결별법이다.

있도록 하라. 이것이 앙금을 남기지 않는 결별법이다.

우울이란, 자신의 생활 속에 그 의미를 발견하지

우울이란, 자신의 생활 속에 그 의미를 발견하지

못했을 때 생기는 마음의 상태이다. 남의 허물을

못했을 때 생기는 마음의 상태이다. 남의 허물을

책하는 데 너무 엄하게 하지 마라. 그가 감당할

책하는 데 너무 엄하게 하지 마라. 그가 감당할

수 있는 것인지를 생각해야 한다. 남을 가르침에는

수 있는 것인지를 생각해야 한다. 남을 가르침에는

너무 높게 하지 말라. 그가 실행할 수 있는

너무 높게 하지 말라. 그가 실행할 수 있는

것으로서 해야 한다. 마지막으로 침묵하면서 작별

것으로서 해야 한다. 마지막으로 침묵하면서 작별

인사를 할 때까지 두 사람이 한마음으로 일하고

인사를 할 때까지 두 사람이 한마음으로 일하고

성공과 실패도 같이 나누는 것은 정말이지 멋진

성공과 실패도 같이 나누는 것은 정말이지 멋진

일이다. 타인의 비판은 되도록 받아들이는 것이

일이다. 타인의 비판은 되도록 받아들이는 것이

좋지만 타인의 판단은 따로 두는 것이 현명하다.

좋지만 타인의 판단은 따로 두는 것이 현명하다.

한순간에 자신이 알던 사람과 이별해야 하는 일은

한순간에 자신이 알던 사람과 이별해야 하는 일은

매우 슬픈 일이다. 늘 함께했던 이와의 이별은

매우 슬픈 일이다. 늘 함께했던 이와의 이별은

그것이 일시적인 것이라 할지라도 늘 우리를 견딜 수

그것이 일시적인 것이라 할지라도 늘 우리를 견딜 수

없게 한다. 시간이란 없다. 우리 온 인생이 집약된

없게 한다. 시간이란 없다. 우리 온 인생이 집약된

현재의 순간이 있을 뿐이다. 그러니 지금 이 순간에

현재의 순간이 있을 뿐이다. 그러니 지금 이 순간에

모든 노력을 집중하라.

모든 노력을 집중하라.

❷ 부드럽고 예쁜 글씨

악필 고치는
손글씨 연습

초판 1쇄 발행 : 2016년 6월 15일
2판 1쇄 발행 : 2017년 11월 23일

엮은이 : 손글씨연구회
펴낸이 : 문미화
펴낸곳 : 책읽는달
주　소 : 서울 서대문구 연희로 82, 브라운스톤연희 A동 301호
전　화 : 02)326-1961/02)326-0961
팩　스 : 02)326-0969
블로그 : http://blog.naver.com/bestlife114
출판신고 : 2010년 11월 10일 제25100-2016-000041호

ISBN 979-11-85053-31-8 14640
ISBN 979-11-85053-29-5 (세트)